D1223422

CÉZANNE
LES NATURES MORTES

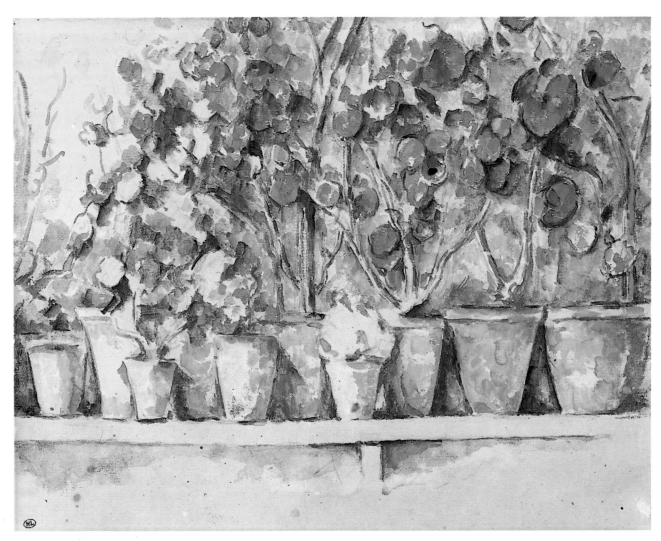

POTS DE FLEURS, 1883-1887.

CÉZANNE
LES NATURES MORTES

Jean-Marie Baron Pascal Bonafoux

HERSCHER

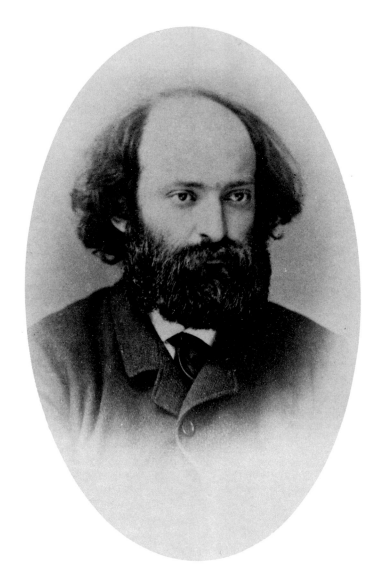

Paul Cézanne, vers 1875.

MUSEUM OF FINE ARTS
LIBRARY
BOSTON, MASS.

INTRODUCTION

Cézanne a peint près de deux cents natures mortes en quelque quarante-cinq ans. Avec obstination. Alors qu'il peint d'année en année les mêmes fruits, les mêmes objets, il semble vouloir venir à bout du mépris que depuis des siècles l'Académie n'a cessé de porter à ce genre qu'est la nature morte. Et ce n'est peut-être pas un hasard s'il relève ce défi. Il sait comme aucun autre peintre ce qu'est le mépris.

Lorsque Cézanne était enfant à Aix – il y naît le 19 janvier 1839 – les commentaires allèrent bon train car son père Louis-Auguste et sa mère, Anne-Élisabeth-Honorine Aubert, s'étaient mariés quand il avait déjà cinq ans... En 1861, son père, qui avait créé une importante banque, n'a guère apprécié que son fils prétendît faire de la peinture plutôt que des études de droit et ne parvînt pas à entrer à l'École des Beaux-Arts de Paris.

En 1863, il expose ses œuvres à Paris – mais au Salon des refusés, organisé par le comte de Nieuwerkerke, ministre des Beaux-Arts sous Napoléon III. Son nom ne figure même pas au catalogue. En 1874, s'il participe à l'exposition organisée par de "jeunes" peintres – Monet, Renoir, Pissarro, Degas... – qu'un critique a baptisés pour les ridiculiser les "impressionnistes", ses toiles sont celles dont on se moque le plus. Certains laissent entendre que si Monsieur Paul Cézanne y a exposé *La Maison du pendu*, ce n'est pas sans raison ; «quand on peint de cette manière, il y a de quoi se pendre»... En 1870, l'artiste échappe à la conscription et se réfugie

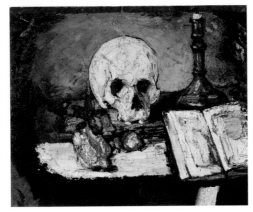

NATURE MORTE AU CRANE ET AU CHANDELIER, 1865-1867.

près de Marseille, à l'Estaque. Sa "disparition" passe aux yeux de certains pour une désertion. Autre mépris.

A la fin de la guerre, lorsque Cézanne présente une toile au jury du Salon, elle est refusée. Cézanne ne sera admis qu'une seule fois, en tant qu'"élève de Guillemet", précise le catalogue. En fait, il était ce que l'on appelait alors la "charité" de Guillemet. Chaque membre du jury pouvait faire admettre un peintre auquel on faisait cette "charité". Le mépris toujours.

En 1886, Émile Zola publie *L'Œuvre*. Comment douter que le peintre Claude Lantier, dont le roman raconte l'histoire, n'ait eu pour modèle Paul Cézanne. Or l'histoire de Claude Lantier est celle d'un échec. Blessé, Cézanne rompt alors avec Zola qui était son ami intime depuis leur rencontre au collège Bourbon, à Aix-en-Provence. Ils avaient rêvé de leur réussite commune. *L'Œuvre* de Zola tue plus de trente ans d'amitié. Et en 1896, dans un article, Zola cite le nom de Cézanne qu'il n'avait plus revu depuis dix ans. Il le qualifie de «grand peintre avorté». Le mépris encore...

Ce sont ces mépris successifs que ses natures mortes conjurent – auxquels elles tiennent tête, parce que le moyen le plus puissant dont dispose Cézanne est la peinture, bien que pendant des années, rares, très rares soient ceux qui la verront.

Il est vrai, surtout depuis son héritage en 1886 (37 millions de nos francs), que Cézanne refusera de participer six fois sur huit aux expositions impression-

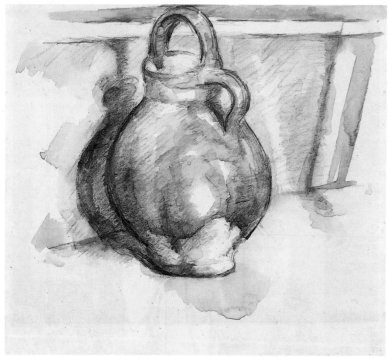

LE CRUCHON VERT, 1885-1887.

nistes : «Je méprise tous les peintres vivants sauf Monet et Renoir.»

On ne peut guère voir son œuvre que dans la boutique d'un marchand de couleurs de la rue Clauzel, au pied de Montmartre, celle du Père Tanguy à propos duquel le peintre Émile Bernard rapporte : «On le voyait disparaître dans une pièce obscure, derrière un galandage, pour revenir un instant après, porteur d'un paquet de dimension restreinte et soigneusement ficelé ; sur ses lèvres flottait un mystérieux sourire, au fond de ses yeux brillait une émotion humide. Il ôtait fébrilement les ligatures, après avoir disposé le dos d'une chaise en chevalet, puis exhibait les œuvres, les unes après les autres, dans un silence religieux.»

De temps en temps, Tanguy parvient à vendre une toile de Cézanne. Les plus grandes sont à 100 francs (à peine 2000 F d'aujourd'hui), les plus petites à 40. «Il y avait aussi les toiles sur lesquelles Cézanne avait peint des petites études de sujets différents. Il s'en remettait à Tanguy du soin de les séparer. Ces bouts d'études étaient destinés aux amateurs qui ne pouvaient mettre ni 100 francs ni même 40 francs. C'est ainsi qu'on pouvait voir Tanguy, des ciseaux à la main, débiter de petits "motifs", tandis que quelque acheteur peu fortuné, lui tendant un louis, se préparait à emporter trois pommes de Cézanne.» Sans doute l'amateur qui part avec des pommes est-il convaincu par le certificat de bonne vie et mœurs qui lui est exposé : «... Il aura du mal à percer ; mais il finira tout de même par arriver, car il ne joue pas aux courses et ne va jamais au café !»

Cézanne ne quitte pas son atelier, ses ateliers. Sans cesse il travaille. Comme si la peinture ne pouvait être qu'une ascèse. Des années durant, il va de déceptions en hésitations, de doutes en remises en cause. Il arrive qu'il écarte une toile dont il est déçu. Il l'abandonne. Il la reprend des mois, des années après l'avoir oubliée.

Au début des années 1860, Cézanne peint quelques pêches posées sur un plat. Il n'a pas vingt-cinq ans. Sans doute est-ce sa première nature morte... Elle n'est pas datée, comme il n'en datera aucune pendant plus de quarante ans, parce que sa quête ne change pas et que le temps, ses repères et ses dates ne sont pas

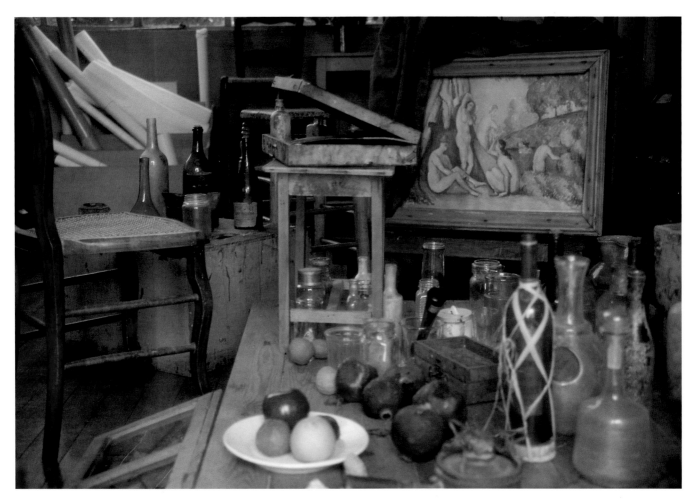

INTÉRIEUR RECONSTITUÉ DE L'ATELIER DE CÉZANNE, CHEMIN DES LAUVES, PRÈS D'AIX-EN-PROVENCE.

son affaire. Seule compte la peinture. Une peinture qu'il lui faut inventer. La nature morte est, pour Cézanne, le moyen le plus simple pour "pousser des études". Ce qui ne pouvait être le cas du portrait. Tous les témoignages de ceux qui ont posé pour l'artiste concordent. Il n'y a pas un portrait dont il se soit dit satisfait après de nombreuses séances de pose. Le modèle qui lui fait face ne cesse de le gêner, ne serait-ce que parce qu'il ose parler. Le célèbre marchand Ambroise Vollard rapporte que le peintre «avait à l'égard du modèle les exigences les plus impérieuses». Il le «traitait positivement comme sa chose». Si ses modèles devaient être des "choses", Cézanne a-t-il jamais peint autre chose que des natures mortes ?

Reste que le peintre a éprouvé les mêmes soucis avec ses "modèles" que sont les pommes ou les objets qu'avec tout autre modèle... Il bougonne : «On croit qu'un sucrier ça n'a pas une physionomie, une âme. Mais ça change tous les jours aussi.» Il précise encore : «Ces verres, ces assiettes, ça se parle entre eux. Des confidences interminables... Les fleurs, j'y ai renoncé. Elles se fanent tout de suite. Les fruits sont plus fidèles. Ils aiment qu'on fasse leur portrait. Ils sont là comme à vous demander pardon de se décolorer.»

Cézanne a même renoncé à utiliser les fleurs artificielles auxquelles il lui était arrivé d'avoir recours. Il enrage : «Elles se décolorent les bougresses...» Elles ont tout le temps de se décolorer. Il peint si lentement... Chaque toile est la plus implacable des épreuves. Celle du doute allié à l'exigence...

Il écrit à sa mère : «Travailler sans croire à personne, devenir fort. Le reste, c'est de la foutaise...» Et encore : «Travailler sans souci de personne, et devenir fort, tel est le but de l'artiste, le reste ne vaut même pas le mot de Cambronne.» C'est avec Pissarro qu'il avait appris ce qui lui permet de faire sienne une pareille discipline. Mais le "métier" ne le rassure pas plus que la

nouveauté. «Scrupule devant les idées, sincérité devant soi-même, soumission devant l'objet...» L'objet !... Il ne s'agit toujours que de natures mortes. C'est avec la nature morte essentiellement que Cézanne veut parvenir à l'absolu. Il peint des pommes, encore et toujours, dans les dernières années de sa vie, comme il peint des crânes. «La nature est toujours la même, mais rien ne demeure d'elle, de ce qui nous apparaît. Notre art doit, lui, donner le frisson de sa durée avec les éléments, l'apparence de tous ces changements. Il doit nous la faire goûter éternelle. Qu'est-ce qu'il y a sous elle ? Rien peut-être. Peut-être tout.»

Le Père Tanguy avait pour habitude de lancer à ceux qu'une ultime réticence retenait encore d'admirer les œuvres de Cézanne qu'il leur présentait : «Cézanne va au Louvre tous les matins.» Argument de rigueur et d'exigence. Au Louvre, il copie *La barque de Dante* de Delacroix comme il copie, de nombreuses années après, un bouquet de fleurs du même peintre. Il n'a cessé aussi de regarder les œuvres de Poussin, qui pourtant n'a jamais peint de natures mortes.

Cézanne arrive à un constat : «Le style ne se crée pas de l'imitation servile des maîtres, il procède de la façon propre de sentir et de s'exprimer de l'artiste. A la manière dont une conception d'art est rendue, nous pouvons juger de l'élévation d'esprit et de la conscience de l'artiste.» Plus tard, il donnera ce conseil au jeune peintre Émile Bernard : «Tant que, forcément, vous allez du noir au blanc, la première de ses abstractions étant comme un point d'appui autant pour l'œil que pour le cerveau, nous pataugeons, nous n'arrivons pas à avoir notre maîtrise, à nous posséder. Pendant cette période de temps, nous allons vers les admirables œuvres que nous ont transmises les âges, où nous trouvons un réconfort, un soutien, comme le fait la planche pour le baigneur.» Et il précise également : «Aujourd'hui notre vue est un peu lasse, abusée du souvenir de mille images. Et ces musées,

les tableaux des musées !... Et les expositions !... Nous ne voyons plus la nature ; nous revoyons les tableaux. Voir l'œuvre de Dieu ! C'est à quoi je m'applique.»

Ce n'est qu'à près de soixante ans qu'il avance : «Dans une pomme, une boule, une tête, il y a un point culminant et ce point est toujours [...] le plus rapproché de notre œil. Les bords des objets fuient sur un autre point placé à notre horizon. Lorsqu'on a compris ça...» Et il poursuit : «Tout dans la nature se modèle selon la sphère, le cône et le cylindre. Il faut apprendre à peindre des figures simples, on pourra ensuite faire ce qu'on voudra.» Ce qui ne l'empêche pas de confier au critique G. Geffroy : «Tout ce que je vous raconte, la sphère, le cône, le cylindre, l'ombre concave, tous mes culots à moi, les matins de fatigue, me mettent en train, me surexcitent. Je les oublie vite, dès que je vois. Il ne faudrait pas qu'ils tombent entre les pattes des amateurs. C'est comme l'impressionnisme. Ils en font tous aux Salons.»

Et d'ajouter encore : «Contrastes et rapport de tons, voilà tout le secret du dessin et du modelé. On peut donc dire que peindre c'est contraster.» Devant Émile Bernard, Cézanne corrige : «On ne devrait pas dire modeler, on devrait dire moduler. [...] Pour l'artiste, voir c'est concevoir, et concevoir, c'est composer. [...] Faire un tableau, c'est composer. [...] Car l'artiste ne note pas ses émotions comme l'oiseau module ses sons : il compose.» Un peintre rapporte avoir vu Cézanne mettre en place une nature morte, en préparer les valeurs, jusqu'à ce qu'enfin les fruits se

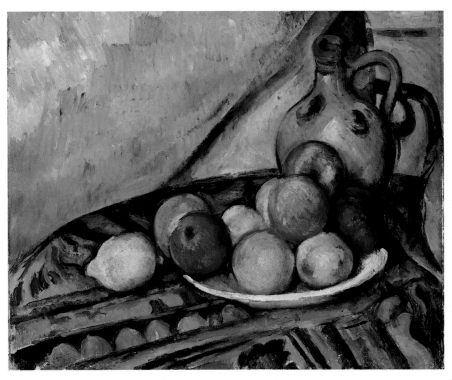

FRUITS ET CRUCHON, 1890-1894.

présentent dans la lumière et avec les tons recherchés. Commentaire de Cézanne qui met en place les objets : «La composition de la couleur, la composition de la couleur !... Tout est là ! Voyez au Louvre, c'est ainsi que Véronèse compose.»

«Il y a le savoir faire et le faire savoir. Quand on sait faire, on n'a pas besoin de faire savoir. Ça se sait toujours.» Il n'est pas étonnant que Cézanne, qui composa devant un peintre une nature morte à la manière de Véronèse, ait d'abord été reconnu par des peintres. En 1895, alors qu'Ambroise Vollard organise la pre-

mière exposition de peintures de Cézanne – âgé de cinquante - six ans – ce sont les peintres qui les premiers achètent ses toiles. Pissarro raconte : «Degas et Renoir sont enthousiastes des œuvres de Cézanne. Vollard me montrait un dessin de quelques fruits qu'ils ont tiré au sort pour savoir qui en serait l'heureux possesseur.» Julie Manet, la fille d'Eugène Manet et de Berthe Morisot, fait le récit de ce tirage au sort. Dans son journal, elle note, à la date du vendredi 29 novembre 1895 «[...] avec M. Degas et M. Renoir nous allons chez Vollard

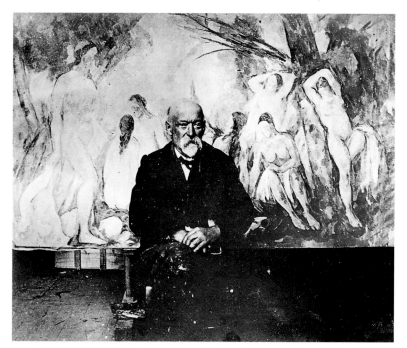

PAUL CÉZANNE DEVANT *LES GRANDES BAIGNEUSES*, PEINTES ENTRE 1900 ET 1905.

peins pas pour la vanité des marchands de pétrole de Chicago. »

Solitaire et méconnu ? Peut-être mais Cézanne accueille en Provence de jeunes artistes : Camoin, le futur fauve, Émile Bernard, le rival de Gauguin, certains Nabis et c'est de son vivant qu'il est reconnu par les meilleurs peintres. Degas et Renoir ne sont pas les seuls à acheter ses œuvres : Matisse acquiert en 1899 *Les trois baigneuses*, Maurice Denis peint son hommage à Cézanne en 1900, et Monet déclare en 1905 que Cézanne est le plus grand artiste vi-

où il y a une exposition Cézanne. Les natures mortes me plaisent moins que celles que j'avais vues jusqu'ici, cependant il s'y trouve des pommes et un pot joliment beau. M. Degas et M. Renoir tirent au sort une magnifique nature morte de poires à l'aquarelle...» Il n'est pas sûr que ce tirage au sort – l'a-t-il jamais su ? – ait rassuré Cézanne.

Quelques années après la première exposition de son œuvre, il confia : «Je peins mes natures mortes pour mon cocher qui n'en veut pas, je les peins pour que les enfants sur les genoux de leurs grands-pères les regardent en mangeant leur soupe... Je ne les

vant. Au Salon d'Automne de 1907 c'est la gloire : quarante tableaux sont exposés. «Le peintre pur» influencera tous les courants novateurs de la fin du XIXe siècle et le début du XXe : Nabis, Fauvisme, Cubisme... «Son œuvre prouve que la peinture n'est pas – ou n'est plus – l'art d'interroger par des lignes et des couleurs, mais de donner une conscience plastique à notre nature», écrivent Gleizes et Metzinger. En 1953, Braque, Léger et Villon sont formels : «Nous sommes tous partis de Cézanne...» Ainsi aura-t-il suffit de quelques natures mortes, de quelques pommes, pour bouleverser l'art de notre temps...

PLANCHES

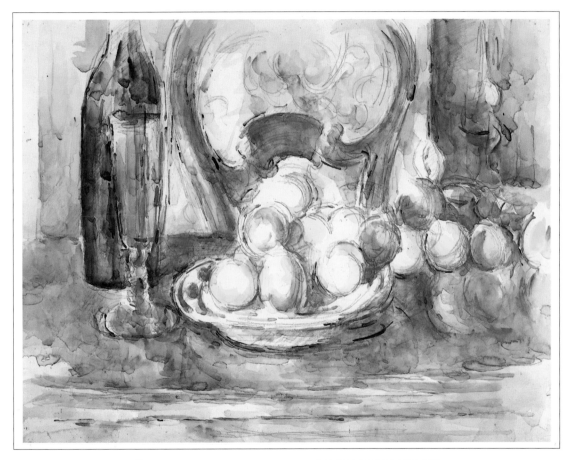

NATURE MORTE AVEC POMMES, BOUTEILLE ET DOSSIER DE CHAISE, 1902-1906.

SUCRIER, POIRES ET TASSE BLEUE

——— 1863-1865 ———

Huile sur toile, 30 x 41 cm

Musée Granet, Aix-en-Provence

Cette matière épaisse, ces empâtements de couleurs qui sont écrasés et tirés au couteau à palette sont le signe, plus que d'une maladresse du jeune peintre, de sa révolte personnelle. Déjà, Courbet et Manet s'étaient insurgés contre les critères de l'enseignement prodigué alors à l'École des Beaux-Arts, où Cézanne n'avait pu entrer à la différence de Pissarro ou de Degas ; critères qui permettaient aux membres du jury d'écarter sans appel une œuvre qui ne les respectait pas. Ils concernaient aussi bien la hiérarchie des genres picturaux établie au XVIIe siècle que le mode même sur lequel les toiles devaient être peintes. La couleur, parce qu'elle devait se satisfaire de servir un dessin, devait être lisse, "léchée" disait-on dans les ateliers. Ce que ne pouvait admettre Cézanne, admirateur de Delacroix, pour lequel la couleur l'emportait sur le dessin.

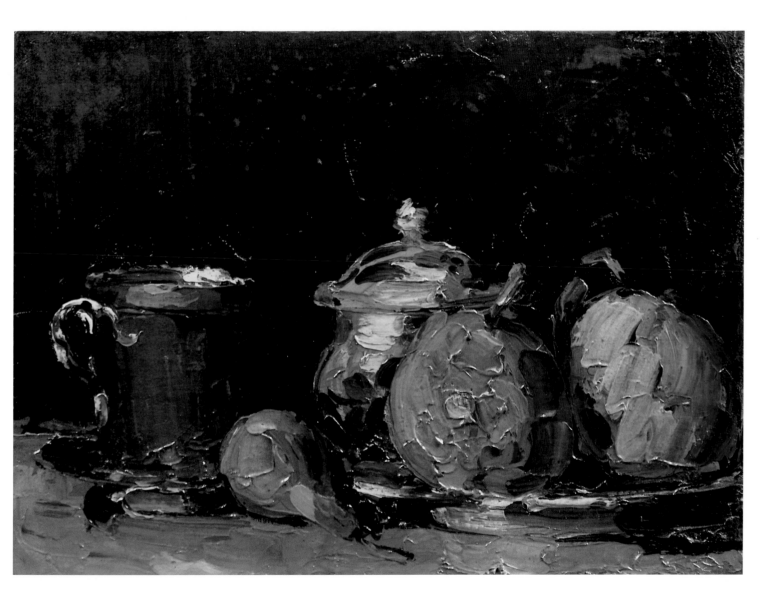

NATURE MORTE A LA BOUILLOIRE

———— 1867-1869 ————

Huile sur toile, 64,5 x 81,2 cm

Musée d'Orsay, Paris

Les mêmes objets – torchon, pommes, bouilloire, pot... – n'ont pas cessé de "poser" pour Cézanne. Seuls changent leurs places et leurs rapports. Mais la rigueur avec laquelle la composition est ordonnancée reste la même. C'est un espace immuable que Cézanne met en place, qui appartient à un temps qui n'a plus rien d'historique. Ni les récits ni les anecdotes ne le concernent. C'est grâce à cette rigueur qui est une ascèse que Cézanne rend vaines les hiérarchies établies par l'Académie qui plaçait la nature morte au bas de l'échelle des valeurs. Cela n'empêche pas d'autres artistes contemporains de Cézanne de peindre des natures mortes : Bazille, Manet, Monticelli, Tissot, entre autres.

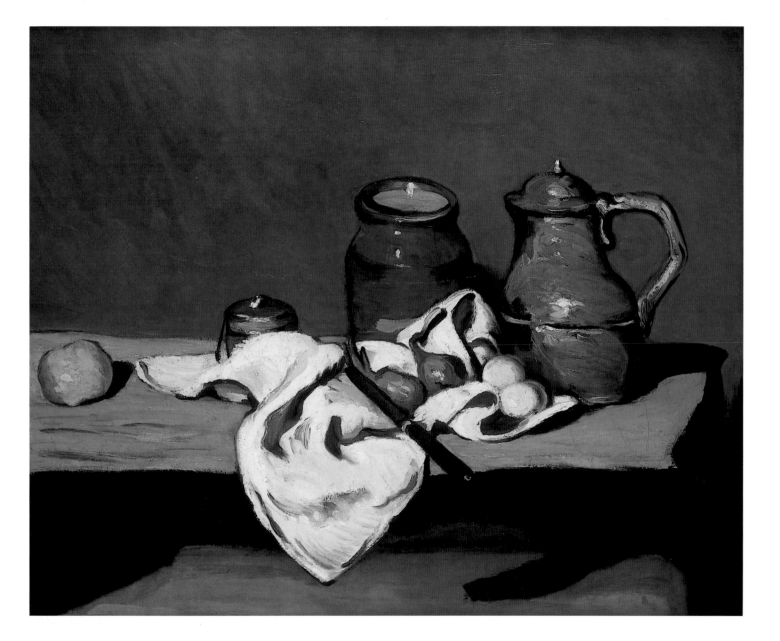

LA PENDULE NOIRE

—— 1869-1870 ——

Huile sur toile, 55 x 74 cm

Collection Niarchos, Paris

Cette toile appartint à Émile Zola. La pendule posée sur la cheminée était la sienne. Lorsque Cézanne peint cette nature morte, vers 1870, depuis des siècles les pendules, les montres, comme les sabliers, "accessoires" essentiels des vanités, signifient qu'il ne faut pas oublier que le temps fuit, que la vie est brève, que «vanité des vanités, tout est vanité»... Mais, sur le cadran de ces pendules et de ces montres des aiguilles indiquent une heure précise. Cézanne ne peint aucune aiguille sur le cadran de cette pendule... Est-ce parce que ce "détail" aurait impliqué une manière de récit que la rigueur de la composition refuse ? Est-ce pour donner à cette pendule la puissance d'énigme d'un symbole ?... La nature morte que Cézanne construit n'a pas pour rôle de donner des réponses.

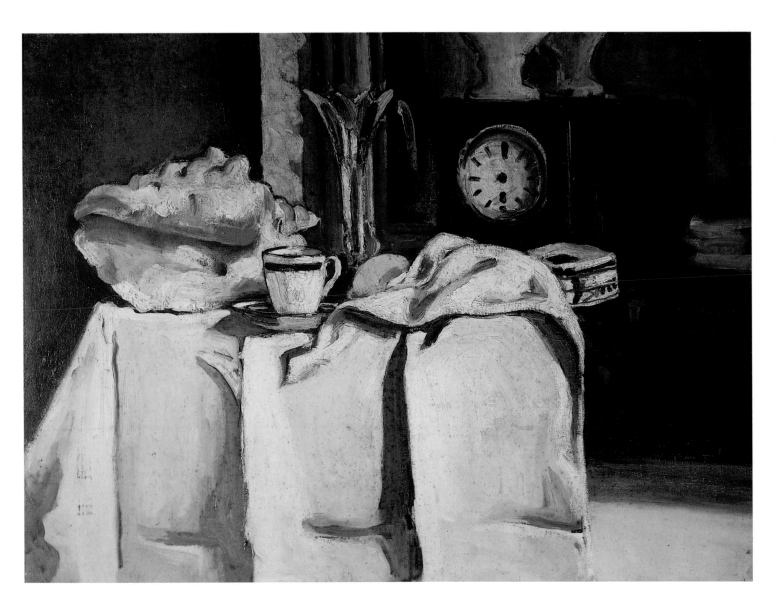

NATURE MORTE AU PANIER ET A LA SOUPIÈRE

——— Vers 1877 ———

Huile sur toile, 65 x 81,5 cm

Musée d'Orsay, Paris

Cette nature morte à la soupière aurait été peinte par Cézanne chez Camille Pissarro auquel il l'offrit. L'influence de Pissarro sur Cézanne fut décisive. Le 26 septembre 1874, de Paris, il écrivit à sa mère restée à Aix : «Pissarro n'est pas à Paris depuis environ un mois et demi, il se trouve en Bretagne, mais je sais qu'il a bonne opinion de moi, qui ai très bonne opinion de moi-même. Je commence à me trouver plus fort que tous ceux qui m'entourent, et vous savez que la bonne opinion que j'ai sur mon compte n'est venue qu'à bon escient.» Entre 1872 et 1874, Cézanne séjourne près de Pontoise puis à Auvers-sur-Oise. Il travaille aux côtés de Pissarro. Celui-ci le persuade en 1877 de présenter seize toiles dont plusieurs natures mortes à la 3e Exposition impressionniste. En 1904, Cézanne avoua à Émile Bernard : «Jusqu'à quarante ans, j'ai vécu en bohème, j'ai perdu ma vie. Ce n'est que plus tard, quand j'ai connu Pissarro, qui était infatigable, que le goût du travail m'est venu.» A Ambroise Vollard, il affirma : «Quand au vieux Pissarro, ce fut un père pour moi. C'était un homme à consulter et quelque chose comme le bon Dieu.»

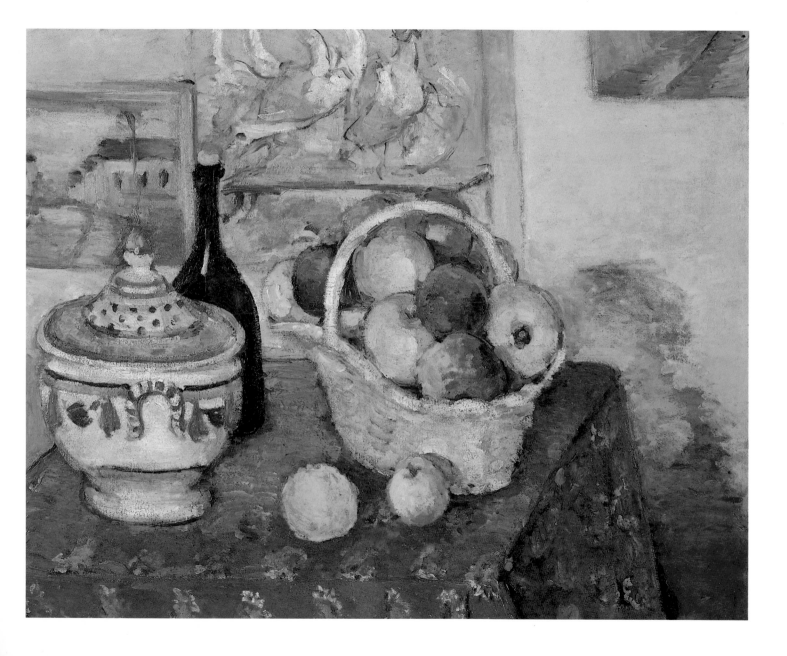

QUATRE POMMES

———— 1879-1882 ————

Huile sur toile, 17 x 33,5 cm

Collection particulière

Cette toile est singulièrement représentative de la méthode de travail de Cézanne. Aucun des quatre angles de la toile n'est peint. Le motif de papier peint que l'on distingue derrière la table est semblable à celui de la *Nature morte, fruits, serviette et pot à lait* (p. 23) que certains ont daté de 1877. Il faut peut-être admettre que Cézanne a ébauché cette toile, et que, comme il l'a fait pour de nombreuses compositions, il l'a abandonnée puis reprise encore. Inachevée, elle témoigne de la quête et de l'exigence qui ont été les siennes pendant des années.

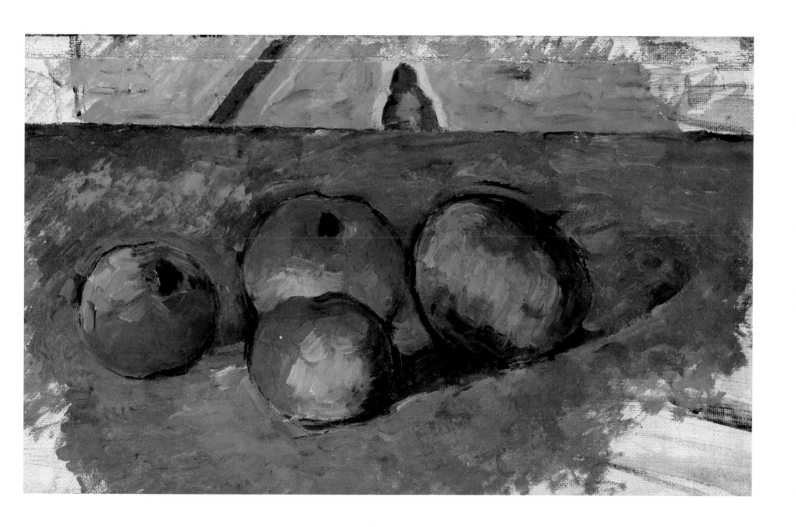

NATURE MORTE, FRUITS, SERVIETTE ET POT A LAIT

——— 1879-1882 ———

Huile sur toile, 74 x 93 cm

Musée de l'Orangerie, Paris

En raison de la présence du papier peint au motif géométrique qui apparaît derrière les objets, cette peinture a été datée de 1877... On a cru y reconnaître le papier peint des murs d'un appartement que Cézanne occupa au 67 de la rue de l'Ouest, à Paris. «Par respect des décisions de Cézanne, on prend soin, dans l'atelier des Lauves, de brûler les dessins, les aquarelles jetés sur le poussier, les toiles lacérées. On n'ose pas toucher à une nature morte qui, jetée par la fenêtre de l'atelier, est restée accrochée aux branches d'un cerisier, parce qu'on a vu le peintre tenter de la faire tomber avec une gaule », raconte un témoin. Enfin, un jour il ordonne à son fils : «Fils, il faudrait décrocher les pommes. J'essaierai de pousser cette étude !»

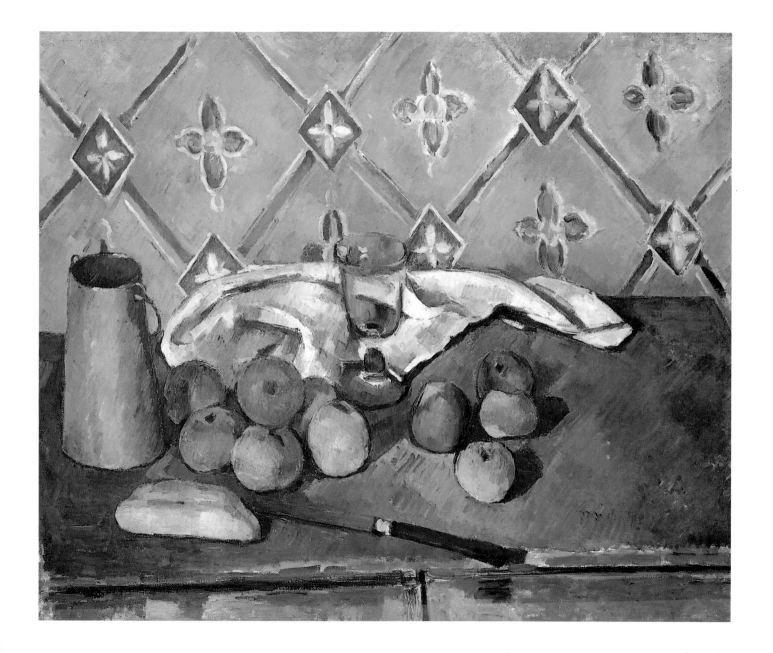

NATURE MORTE A LA COMMODE

──── 1883-1887 ────

Huile sur toile, 71 x 90 cm

Neue Pinakothek, Munich

Cette toile fut sans doute peinte au Jas de Bouffan, près d'Aix-en-Provence, maison acquise par le père de Cézanne en 1859. Elle associe plusieurs éléments : la commode rustique et, à côté, un paravent dont le motif semble être rococo. Les objets posés sur la table sont les objets usuels de la maison de Cézanne. Ils ont déjà figuré dans certaines natures mortes et seront réutilisés encore. La sévérité de la composition est contrebalancée par le mouvement du linge posé sur la table. Il semblerait que Cézanne veuille mettre en place un espace qui souligne la stabilité de l'ensemble, en dépit des mouvements des plis et plus encore du bord même de la table dont les deux parties, à droite et à gauche, ne sont pas dans le prolongement l'une de l'autre.

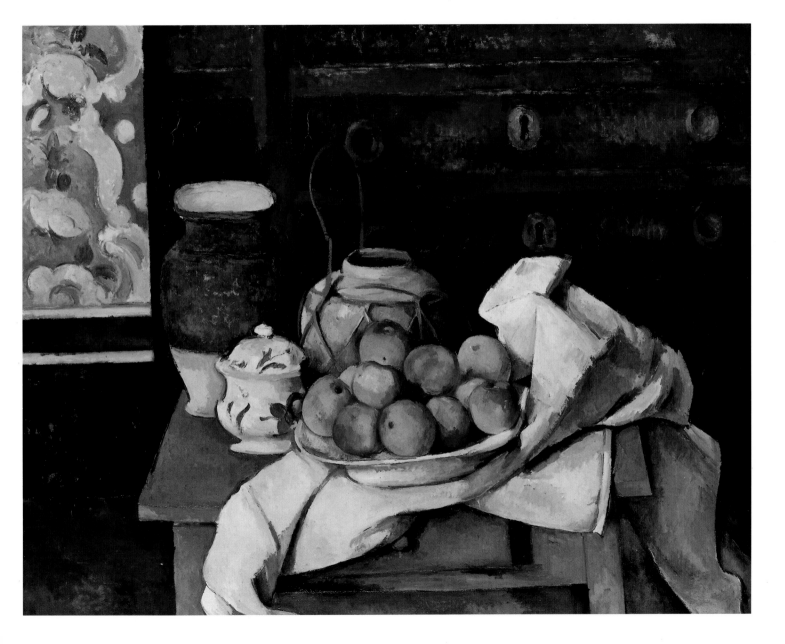

LE VASE BLEU

——— 1885-1887 ———

Huile sur toile, 61 x 50 cm

Musée d'Orsay, Paris

Il ne suffit pas d'évoquer toujours la rigueur avec laquelle Cézanne a construit ses natures mortes. L'ensemble des jeux des droites, horizontales, obliques et verticales, de leurs angles qui se renforcent et s'opposent, le démontre assez. La subtilité des nuances des bleus du vase et de l'espace sans repères derrière la fenêtre ouverte indique sa sensualité et sa volonté de mettre en évidence ce qu'il nomme, dans une lettre datée du 15 avril 1904 à Émile Bernard, le «spectacle que le *Pater omnipotens æterne Deus* étale devant nos yeux». Il ajoute : «Les lignes perpendiculaires à cet horizon donnent la profondeur. Or, la nature, pour nous, hommes, est plus en profondeur qu'en surface, d'où la nécessité d'introduire dans nos vibrations de lumière, représentées par les rouges et les jaunes, une somme suffisante de bleutés, pour faire sentir l'air.»

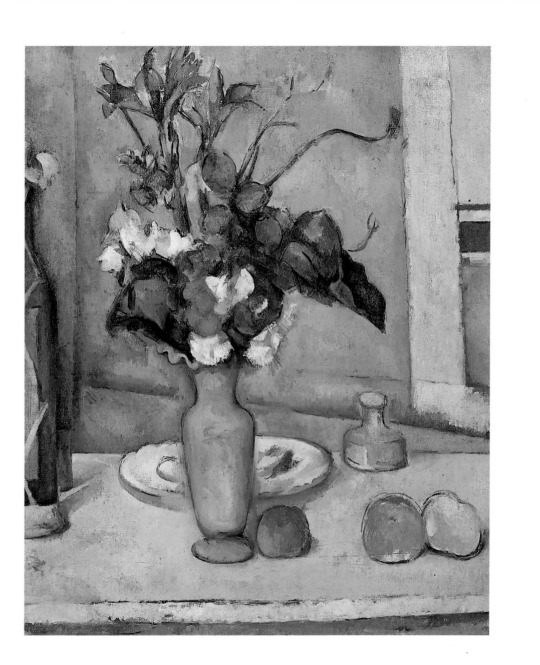

LA TABLE DE CUISINE – NATURE MORTE AU PANIER

—— 1888-1890 ——

Huile sur toile, 65 x 81 cm

Musée d'Orsay, Paris

La complexité de cette nature morte est accusée par la dimension, très rare dans l'œuvre de Cézanne, des arrière-plans. Le bord du mur, au fond, les pieds d'un fauteuil, un pied encore sur la droite de la toile, comme la desserte ou la console sur la gauche semblent encadrer la table sur laquelle Cézanne a mis en place une nature morte. A droite, l'angle de la table implique une perspective que les angles de gauche, de part et d'autre de la serviette qui tombe, n'accompagnent pas. L'espace tout entier semble gauchi si l'on s'en tient à cette seule indication, mais le désordre des objets, des fruits et du panier posés à même la table donnent une autre cohérence à l'ensemble ; l'espace ainsi construit par Cézanne ne se soucie guère de la perspective.

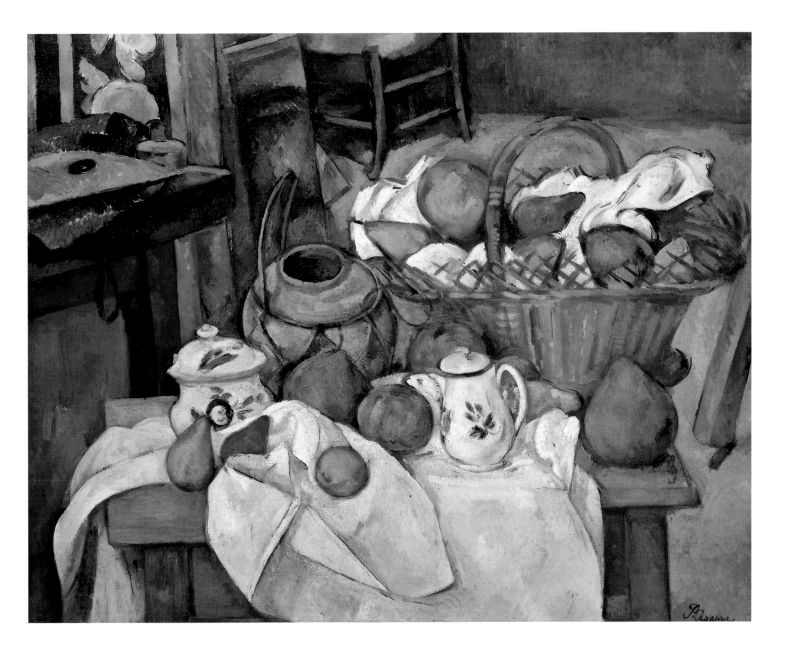

POT AU LAIT ET FRUITS SUR UNE TABLE

──────── 1888-1890 ────────

Huile sur toile, 59,5 x 72,5 cm

Nasjonalgalleriet, Oslo

Un détail de cette nature morte symbolise la volonté de Cézanne de construire un espace qui ne doive plus rien à cette convention qu'est devenue la perspective dans la peinture occidentale, depuis la Renaissance italienne et le premier traité de peinture de Leon-Battista Alberti, publié en 1435 à Florence. Sur la droite, derrière la table dont l'épaisseur longe le bord de la toile même, une manière de diagonale sombre bascule. La plinthe au bas d'un mur sans doute. Cette bande noire introduit une divergence dans la construction de l'ensemble de l'espace pictural. En outre, elle a pour rôle de mettre en évidence, parce qu'elle est un contrepoint chromatique, la luminosité des fruits, de l'assiette et du pot de faïence.

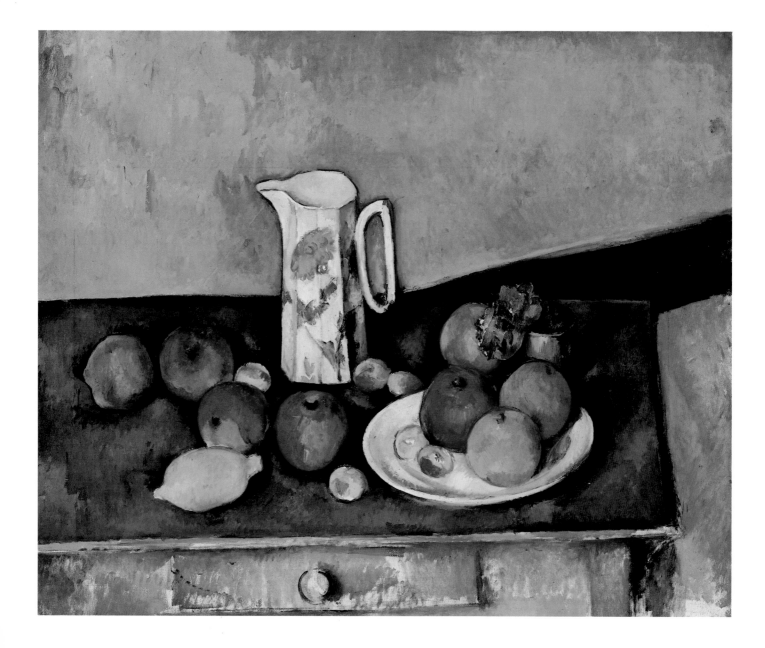

LA CORBEILLE DE POMMES

——— 1890-1894 ———

Huile sur toile, 65,5 x 81,3 cm

Art Institute, Chicago

Autre variation de l'espace encore. Paradoxalement, ce sont les ruptures délibérées que Cézanne met en place qui forment l'assise stable de l'ensemble. De part et d'autre du linge qui pend, le bord de la table est décalé. A gauche, entre la boîte sur laquelle le panier de fruits bascule et les plis du torchon, la table est un plan presque vertical. En revanche, à droite, l'angle, au fond, répond aux exigences d'une perspective traditionnelle. Ces distorsions de l'espace fondent le style de Cézanne, selon qui «le style ne se crée pas de l'imitation servile des maîtres ; il procède de la façon propre de sentir et de s'exprimer de l'artiste». Il ajoute : «A la manière dont une conception d'art est rendue, nous pouvons juger de l'élévation d'esprit et de la conscience de l'artiste.»

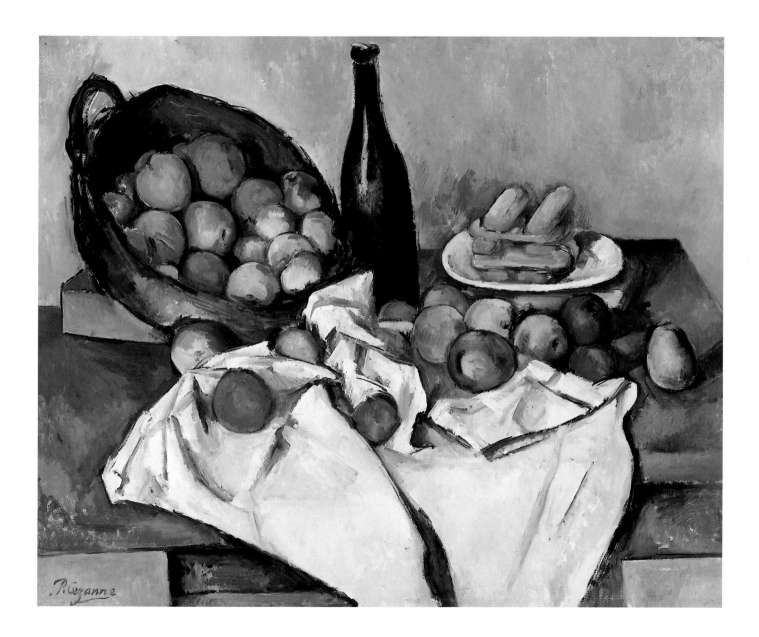

VASE PAILLÉ, SUCRIER ET POMMES
———— 1890-1894 ————

Huile sur toile, 36 x 46 cm

Musée de l'Orangerie (coll. Walter-Guillaume), Paris

Rares sont les natures mortes de Cézanne qui soient construites avec un pareil parti pris de regard en surplomb. (Ce parti pris en revanche est celui de Degas, non pour peindre des natures mortes, mais des femmes à leur toilette, accroupies dans leur tubs.) Ce "point de vue" semble être une conséquence secondaire de la photographie dont la pratique devint, pendant la vie de Cézanne, de plus en plus fréquente. En raison de l'encombrement et de la lourdeur du matériel, la photographie à ses débuts a contraint les photographes et les artistes à porter un regard traditionnel, à hauteur d'homme. L'apparition de l'appareil portable apporta la liberté. De nouveaux "angles de vue" devenaient concevables. Le pari fait par Cézanne n'est pas différent. En outre le tracé des bords de la table carrée ne correspond pas aux déformations qu'exigeraient les lois rigoureuses de la perspective.

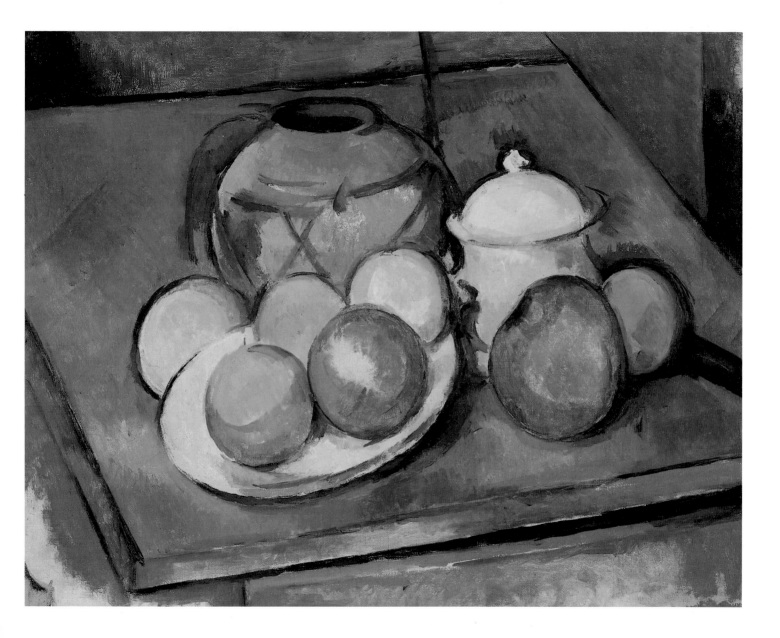

NATURE MORTE

——— 1890-1894 ———

Huile sur toile, 72,4 x 91,4 cm

Metropolitan Museum of Art, New York

Même pot vernissé, même vase paillé, même assiette de faïence blanche, même tapis froissé aux plis profonds, même serviette... L'inventaire des objets des natures mortes de Cézanne ne peut que ressasser les mêmes noms toujours. Ce qui est loin d'être indifférent. En dépit des apparences, pendant des siècles, la peinture de natures mortes – appelée au XVIIe siècle celle de la "vie coye", de la vie silencieuse – a souvent sous-entendu un récit, même si celui-ci a été le plus ténu. *Le repas gras* et *Le repas maigre* de Chardin, par exemple, impliquent que l'on connaisse les rites de la vie chrétienne. Le silence de Cézanne est absolu. Devant Gasquet, il précisa que la «volonté du peintre doit être de silence. Il doit faire taire en lui toutes les voix des préjugés, oublier, oublier, faire silence, être un écho parfait.»

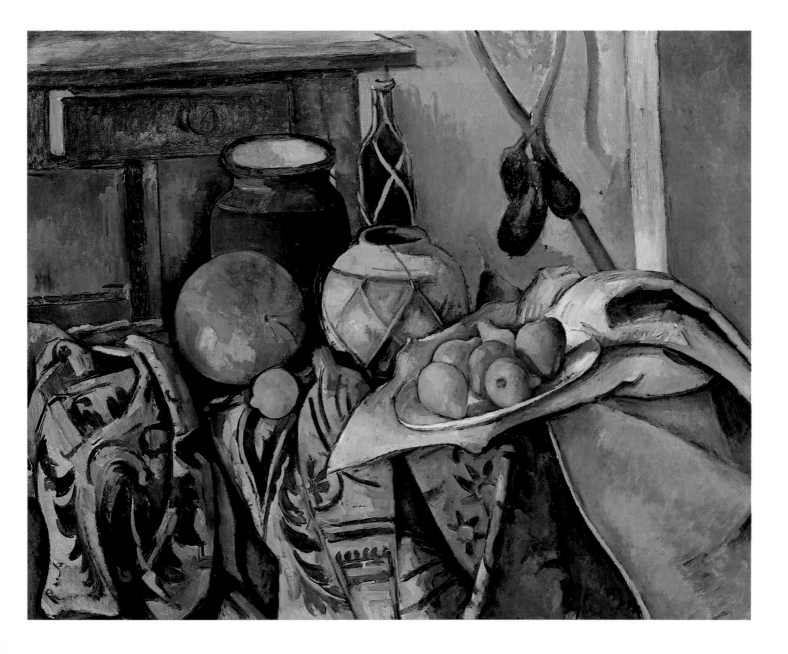

POT DE GÉRANIUMS ET FRUITS

———— 1890-1894 ————

Huile sur toile, 73 x 92,4 cm

Metropolitan Museum of Art, New York

Cette toile appartint à Monet. Pissarro écrit à son fils, pour lui raconter l'effet que produit une exposition de Cézanne : «[...] mon enthousiasme n'est que de la St-Jean à côté de celui de Renoir. Degas lui-même, qui subit le charme de cette nature de sauvage raffiné, Monet, tous... Sommes-nous dans l'erreur ? je ne le crois pas. Les seuls qui ne subissent pas le charme sont justement des artistes ou des amateurs qui, par leurs erreurs, nous montrent bien qu'un sens leur fait défaut. Du reste, ils invoquent tous logiquement des défauts que nous voyons, qui crèvent les yeux, mais le charme... ils ne le voient pas.»

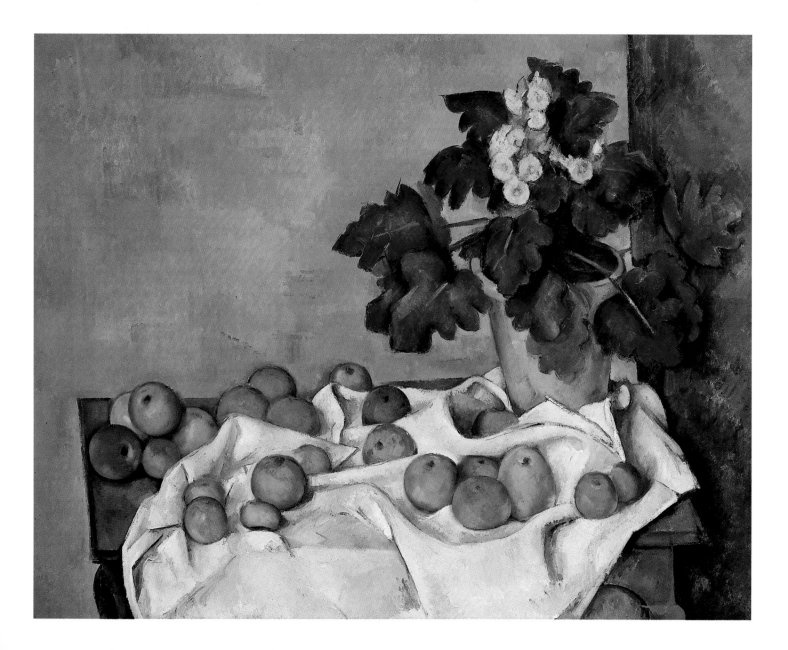

VASE DE TULIPES

———— 1890-1892 ————

Huile sur toile, 59,6 x 42,3 cm

Art Institute, Chicago

Cézanne avait appris à son marchand Ambroise Vollard que Delacroix avait expressément exigé dans ses dernières volontés qu'un bouquet de fleurs qu'il avait peint à l'aquarelle fût vendu. Victor Chocquet, qui fut le premier collectionneur des œuvres de Cézanne, en fit l'aquisition. Peu de temps après la mort de Chocquet, lors de la mise en vente de sa collection, Vollard acheta cette aquarelle de Delacroix pour prouver à Cézanne l'attention qu'il portait à ses propos. Il la lui envoya. Cézanne l'accrocha dans sa chambre. Cette œuvre de Delacroix lui tint sans doute lieu de référence pour peindre d'autres fleurs comme ces tulipes.

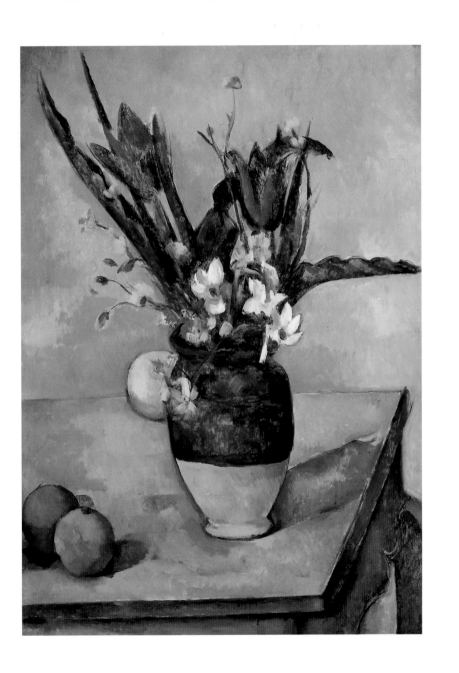

NATURE MORTE : ASSIETTE DE POIRES

——— 1895-1900 ———

Huile sur toile, 38 x 46 cm

Wallraf-Richartz-Museum, Cologne

Quelques poires, une assiette, un torchon. Une table. Rien d'autre. Il n'y a que ce dépouillement. Et ce dépouillement témoigne de l'ascèse de Cézanne, de sa rigueur. C'est par l'une et l'autre qu'il impose que la peinture soit solidaire des choses, de leur matière et de leur intensité. C'est aux plans, à leur construction saturée de couleurs et de lumière assourdie, qu'il revient de mettre en évidence la densité des choses, leur place dans un espace que ne distribuent pas les contours et que ne ponctuent pas des détails. Les couleurs composent une présence plus qu'elles ne tentent de rendre des comptes à une quelconque ressemblance ; présence qui suggère, au travers des objets les plus banals, les plus humbles, la force et la fragilité d'une nature dont les formes, l'apparence mal équarrie, presque rudimentaire, sont la seule réalité.

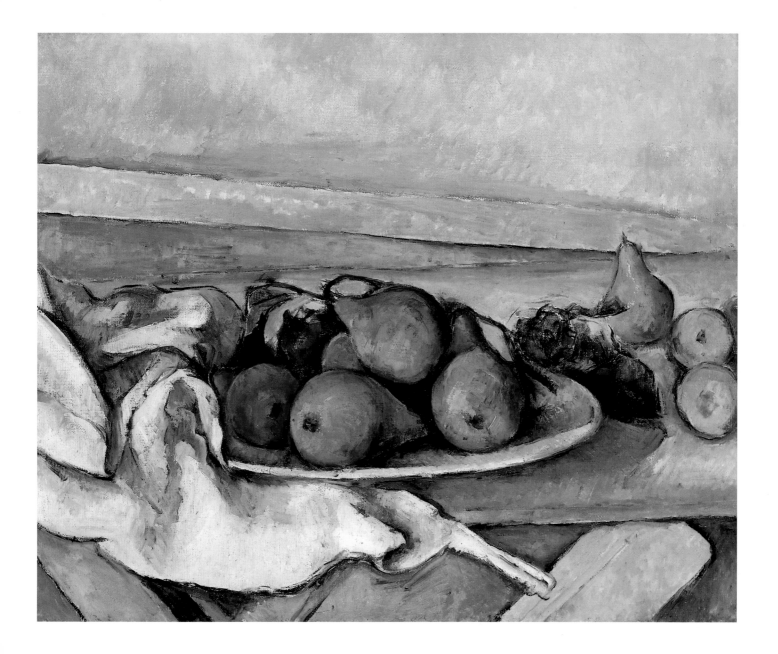

L'AMOUR EN PLATRE

———— Vers 1895 ————

Huile sur toile, 63 x 81 cm

Nationalmuseum, Stockholm

A plusieurs reprises un moulage du Cupidon de Puget conservé au Louvre tint lieu de modèle à Cézanne. Depuis, cette statuette a été attribuée à Du Quesnoy. Cézanne la dessina et la peignit dans les compositions de plusieurs natures mortes. La présence de cet objet dans cette nature morte, qui tient presque d'une vue d'atelier du peintre, est le signe de l'admiration qu'il portait au sculpteur baroque dont, au musée d'Aix, il alla souvent voir l'autoportrait, «celui tout pensif, du vieux Puget désabusé, qui s'est peint lui-même, regardant tristement ses rêves, sa palette à la main». La description est rapportée par Joachim Gasquet qui accompagnait Cézanne.

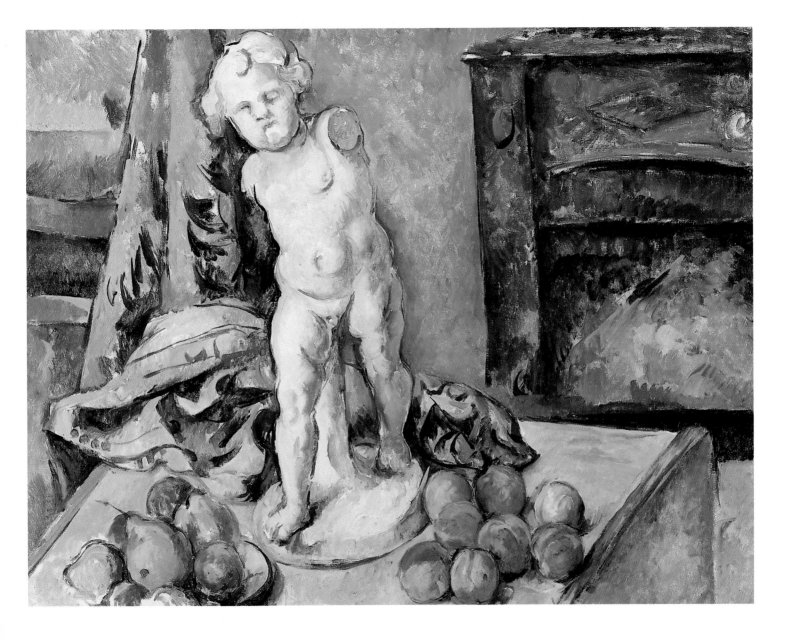

NATURE MORTE AUX POMMES

——— 1895-1898 ———

Huile sur toile, 68,6 x 92,7 cm

Museum of Modern Art, New York

Nul "naturalisme" dans cette nature morte comme dans la plupart de celles de Cézanne. Ni le pot de faïence, pot à lait, ni les fruits ni le linge ni le verre n'induisent un quelconque récit. Objets et fruits ne sont pas rassemblés pour la préparation d'un repas. Ils ne sont pas davantage ce qui resterait sur une table que l'on n'aurait pas encore débarrassée. Le titre "nature morte", laconique, est le seul qui convienne. Il ne s'agit que de peinture, que de couleurs. Exclamation de Cézanne : «La composition de la couleur, la composition de la couleur !... Tout est là !»

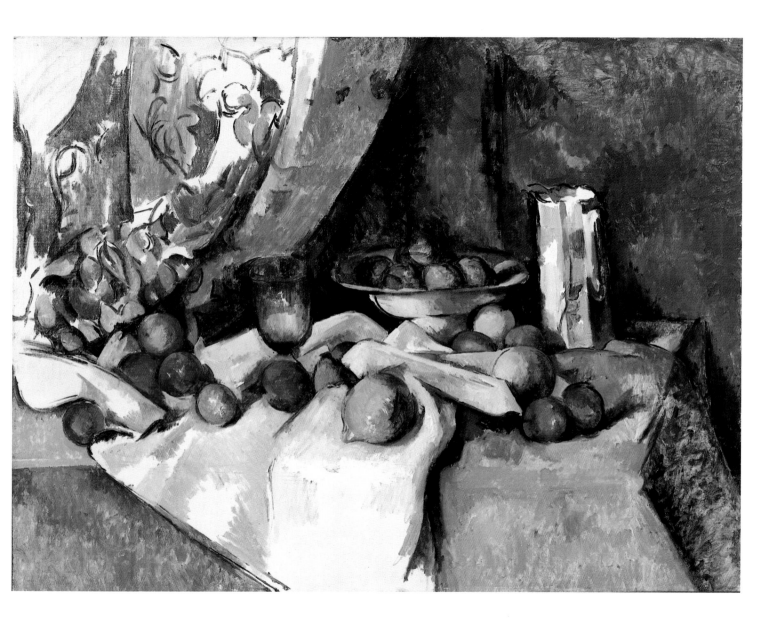

NATURE MORTE A LA CRUCHE

——— 1895-1900 ———

Esquisse à l'huile, 46 x 55 cm

Collection Oskar Reinhart, Winterthur

Plus de vingt ans avant de peindre cette toile, Cézanne avait écrit à sa mère, le 26 septembre 1874 : «J'ai à travailler toujours, non pour arriver au fini, qui fait l'admiration des imbéciles.» Lorsqu'il la réalisa, ces provocations n'étaient plus son lot. A l'un, il confiait : «Hélas, encore que déjà vieux, j'en suis à mes débuts. Cependant, je commence à comprendre, si l'on peut dire, je crois comprendre. [...] Le croiriez-vous, je suis sur le point d'avoir pour ma vocation des principes et une méthode. Je cherchai longtemps : oui, je cherche encore ; j'en suis là à mon âge ! Que mes propos décousus ne vous surprennent pas, j'ai des vides.» A un autre, il tenait ces propos désabusés : «Mon âge et ma santé ne me permettront jamais de réaliser le rêve d'art que j'ai poursuivi toute ma vie.» Dans cette toile inachevée, au format presque carré, format qu'utilise rarement Cézanne, réapparaissent les objets les plus familiers.

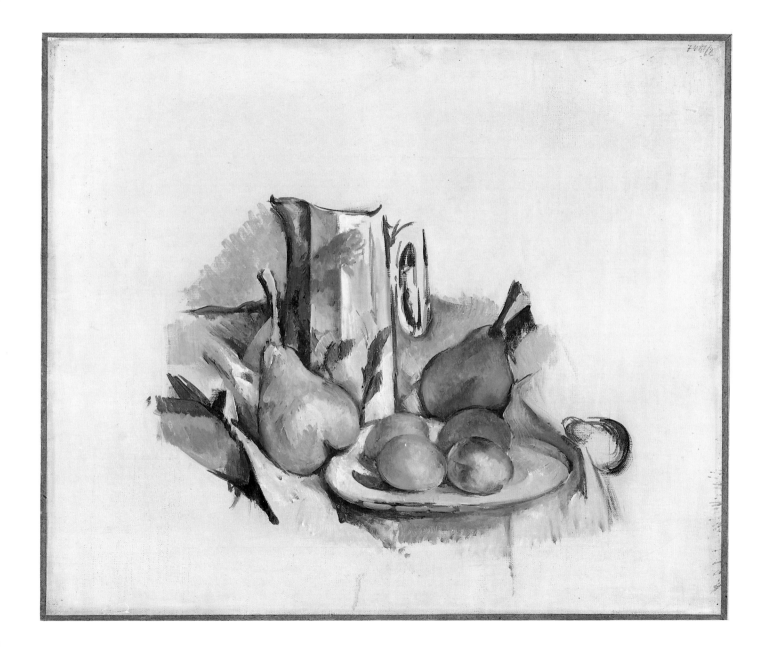

POMMES ET ORANGES

——— 1895-1900 ———

Huile sur toile, 74 x 93 cm

Musée d'Orsay, Paris

La facture de Cézanne est loin des empâtements qui étaient les siens dans sa jeunesse. Comme il a changé les formes et les profondeurs des espaces, il a modifié sa technique picturale. Étrangement, il semble que ce soit à la technique toute de fluidité et de transparence qui est celle de l'aquarelle qu'il doive cette évolution. Les touches du pinceau ne cessent pas d'être brèves et nettes. Mais le pinceau, qui a été autrefois gorgé de couleur, est désormais à peine chargé d'une teinte qui permet les transparences. C'est avec de pareilles touches qu'il parvient non à "modeler", mais, précisa-t-il, à "moduler" les formes.

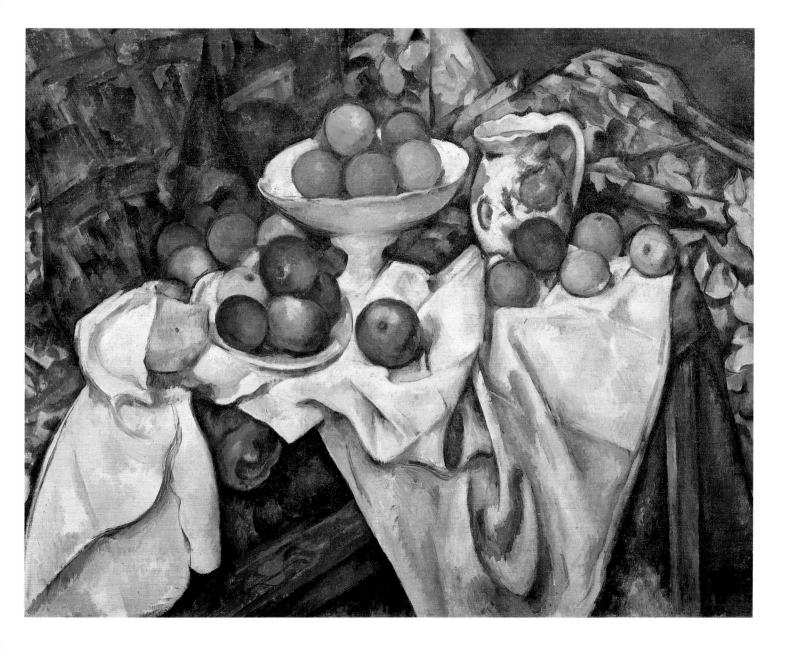

NATURE MORTE A LA CRUCHE

——— 1895-1900 ———

Huile sur toile, 53 x 71 cm

Tate Gallery, Londres

Cette toile semble n'être qu'une ébauche. Quelques coups de brosses sur la toile vierge... Ces propos de Cézanne l'accompagnent : «Or, vieux, soixante-dix ans environ, les sensations colorantes qui donnent la lumière sont chez moi causes d'abstractions qui ne me permettent pas de couvrir ma toile ni de poursuivre la délimitation des objets quand les points de contact sont ténus, délicats ; d'où il ressort que mon image (ou tableau) est incomplète. D'un autre côté, les plans tombent les uns sur les autres, d'où est sorti le néo-impressionnisme qui circonscrit les contours d'un trait noir, défaut qu'il faut combattre à toute force. Or la nature consultée nous donne les moyens d'atteindre ce but.»

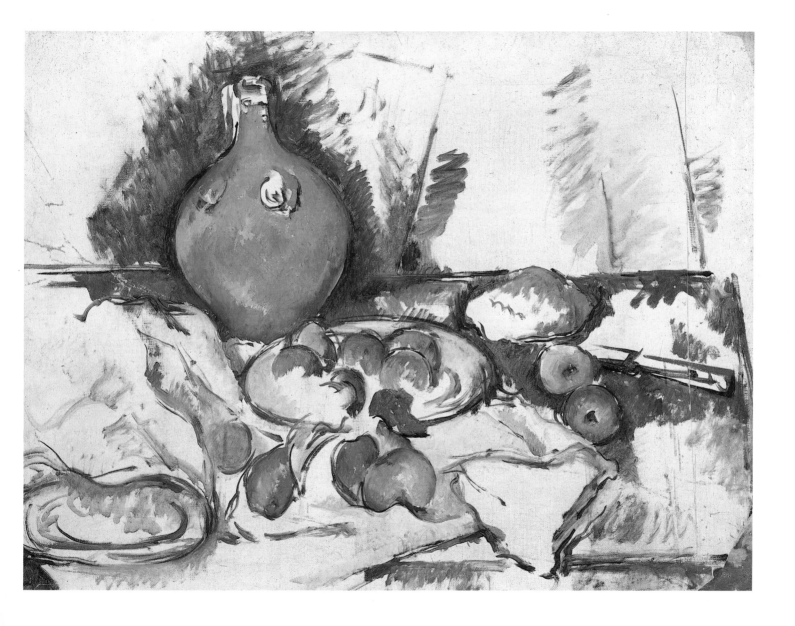

NATURE MORTE AUX OIGNONS

——— Vers 1895 ———

Huile sur toile, 66 x 82 cm

Musée d'Orsay, Paris

Une fois encore, comme Chardin, comme Manet, Cézanne pose un couteau sur la table. Mais son rôle est moins d'en ordonnancer l'espace, à la manière d'une ponctuation, que de mettre en évidence le suspens des choses. Son ombre semble le détacher de la table, comme l'assiette où sont posés les oignons semble soulevée sur la droite. Équilibre précaire des volumes et des formes mêmes. Ce que vérifie le seul coup de brosse qui "dessine" l'ellipse du verre, coup de brosse interrompu ; interrompus également ceux qui tracent sur le linge blanc et le mur les germes d'un oignon. L'espace et les formes sont indiqués seulement comme l'est, par de brefs coups de pinceau, l'ombre d'un pli du linge.

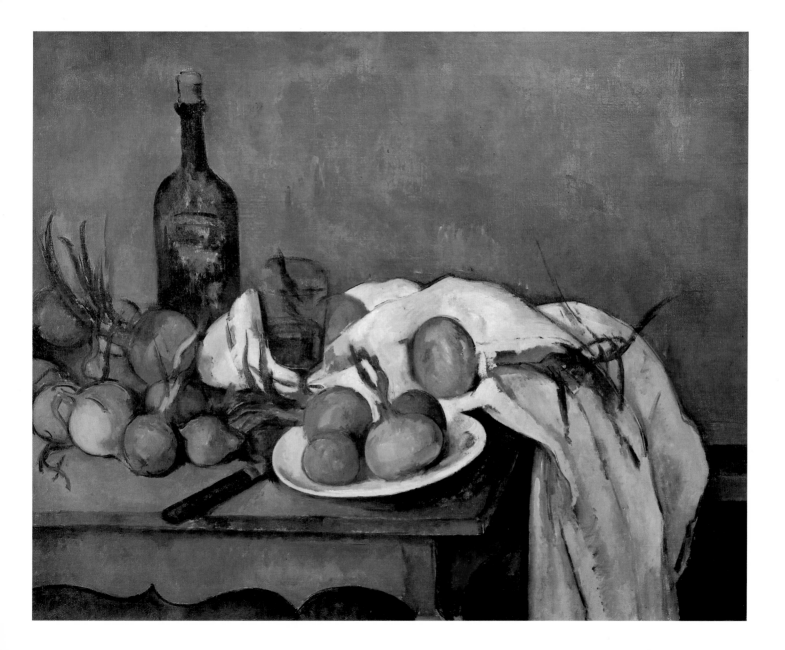

NATURE MORTE AU RIDEAU ET AU PICHET A FLEURS

———— 1898-1899 ————

Huile sur toile, 54,7 x 74 cm

Musée de l'Ermitage, Saint-Pétersbourg

On retrouve ce même pichet et cette même tenture dans six natures mortes différentes ; preuve que ce qui importe à Cézanne ce sont moins les objets, leurs formes, leurs matières ou les symboles encore dont certains peuvent avoir été chargés par l'histoire que l'espace qu'ils composent ensemble. Espace que Cézanne ne cesse d'éprouver, dont il recompose les pleins et les vides, dont il change les équilibres. Ainsi, sur cette table, les deux assiettes chargées de fruits, l'une bordée d'un filet bleu, l'autre cernée d'un liseré orangé, semblent ne pas être dans le même plan. Le regard surplombe presque la seconde, basculée en avant. C'est qu'il n'appartient plus à la perspective de régir l'espace, mais à la lumière.

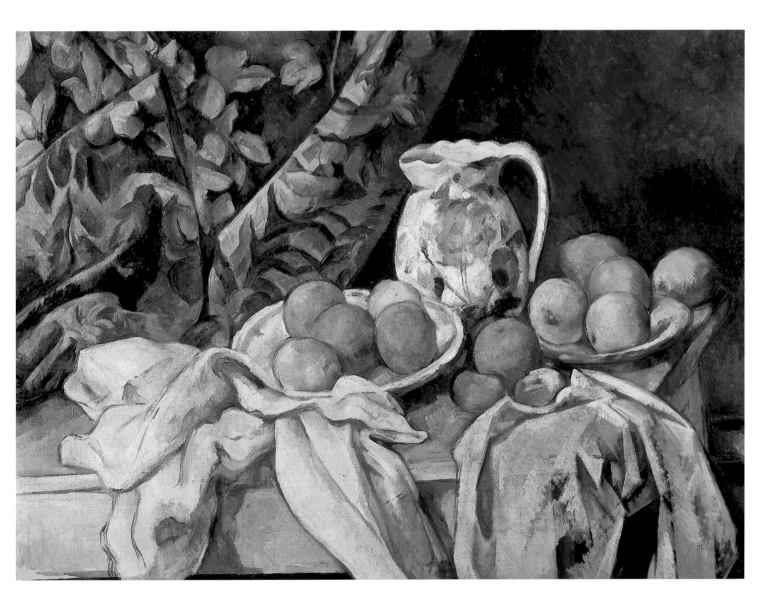

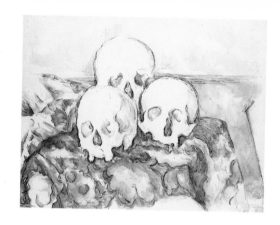

TROIS CRANES

——— 1900 ———

Huile sur toile, 34 x 60 cm

Institute of Arts, Detroit

Joachim Gasquet, qui fut très proche de Cézanne dans les dernières années de sa vie, rapporte dans le livre qu'il lui consacra : «A ses derniers matins, il clarifiait cette idée de la mort en un entassement de boîtes osseuses où le trou des yeux mettait une pensée bleuâtre. Je l'entends encore, me récitant un soir, le long de l'Arc, le quatrain de Verlaine : *Car dans ce monde léthargique/Toujours en proie aux vieux remords/Le seul rire encore logique/Est celui des têtes de morts.*»

En 1901, Cézanne acheta un terrain à la sortie d'Aix-en-Provence sur lequel il fit construire l'atelier des Lauves. C'est là et à cette époque qu'il peignit une aquarelle sur le même thème des trois crânes, aujourd'hui à l'Art Institute de Chicago (voir ci-dessus). Par la superposition de légères touches de couleurs posées les unes sur les autres, Cézanne compose les formes et le décor. Il ne peint pas le volume des crânes même. L'intensité des masses qui les entourent suggère leurs courbes, comme l'opacité dont Cézanne marque les cavités oculaires. Devant Vollard auquel il montra en 1905, ou 1906, une nature morte qui représente un crâne sur un tapis, Cézanne soupira : «Ah ! si Zola était là, maintenant que je crache le chef-d'œuvre !»

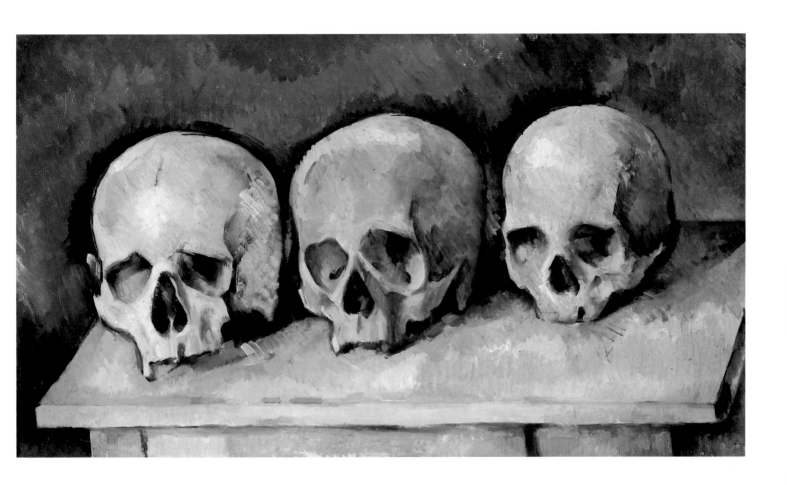

VASE PAILLÉ ET SUCRIER

———— 1898-1902 ————

Huile sur toile, 60,6 x 73,3 cm

Museum of Modern Art, New York

L'équilibre de cette nature morte peut sembler "classique" et respecter des règles anciennes. Pourtant Cézanne écrit au jeune peintre Émile Bernard, le 23 octobre 1905 : «[...] cette monotonie qu'engendre la poursuite incessante du seul et unique but, ce qui amène, dans les moments de fatigue physique, une sorte d'épuisement intellectuel, [cela] me permet de vous ressasser, sans doute un peu trop, l'obstination que je mets à poursuivre la réalisation de cette partie de la nature, qui, tombant sous nos yeux, nous donne le tableau. Or, la thèse à développer est – quelque soit notre tempérament ou forme d'impuissance en présence de la nature – de donner l'image de ce que nous voyons, en oubliant tout ce qui apparut avant nous.» C'est en 1902 que Cézanne rencontre le peintre Émile Bernard (1868-1941), ami de Van Gogh et de Gauguin, qui publiera ses souvenirs sur l'artiste en 1907.

TABLE DE CUISINE : POTS ET BOUTEILLES
——— 1902-1906 ———

Aquarelle, 21,2 x 27,2 cm

Département des Arts graphiques des musées du Louvre et d'Orsay, Paris

Cézanne affirme : «La forme et le contour nous sont donnés par les oppo-
sitions et les contrastes qui résultent de leurs colorations particulières.»
C'est sans nul doute cette certitude théorique que Cézanne applique lors-
qu'il peint pareille aquarelle. Pour preuve, les coups de pinceau, qui se
superposent et peuvent sembler dispersés, ne respectent pas les contours
tracés par l'esquisse dessinée à la mine de plomb. C'est par la lumière, la
seule lumière, que Cézanne laisse se mettre en place l'ensemble de la
composition dont les points les plus forts sont la boîte rouge sur la gau-
che et la bouteille bleue qui se dresse, masse intense, derrière le pot posé
au premier plan. Il revient, semble-t-il, à l'objet posé en biais au premier
plan de donner stabilité et assise à l'ensemble de la composition.

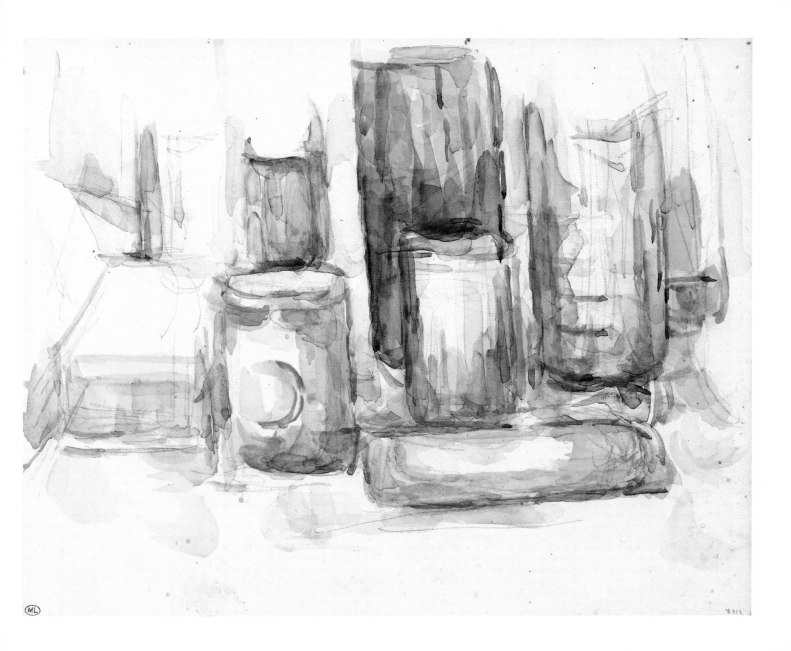

QUELQUES DATES

1839, 19 janvier : naissance à Aix-en-Provence de Paul Cézanne, aîné de 2 filles, fils de Louis-Auguste Cézanne et d'Anne-Élisabeth-Honorine Aubert, mariés en 1844.

1848 : son père fonde la banque Cézanne et Cabassol, à Aix.

1852-1858 : Paul est élève externe du collège Bourbon. Se lie d'amitié avec Émile Zola.

1857 : inscription de Cézanne à l'École municipale de dessin d'Aix, y étudie jusqu'en août 1859.

1858 : "assez bien" au rattrapage du baccalauréat.

1859 : étudie le droit à l'Université d'Aix.

1861 : abandonne ses études de droit. A Paris, rencontre Pissarro à l'Académie Suisse. Échec à l'École des Beaux-Arts ; de retour à Aix entre dans la banque paternelle ; reprend des cours du soir de dessin.

1862 : quitte la banque paternelle. Repart pour Paris et travaille à nouveau à l'Académie Suisse. Ami de Guillemet, Oller, Pissarro, Guillaumin, Sisley, Renoir et Monet.

1863 : expose au Salon des Refusés. Copie au Louvre. Rencontre Renoir.

1869 : passe toute l'année à Paris ; rencontre Hortense Fiquet, née en 1850.

1870 : témoin le 31 mai du mariage de Zola à Paris. Échappe à la conscription au début de la guerre franco-prussienne, part pour Aix, 1er séjour à l'Estaque. IIIe République.

1872, 4 janvier : naissance de Paul Cézanne, son fils. S'installe à Auvers-sur-Oise chez le Dr Gachet. Travaille avec Pissarro.

1874 : participe à la Première Exposition impressionniste.

1875-1882 : rencontre son collectionneur Chocquet. Va-et-vient entre Aix et Paris, l'Estaque, Auvers, Pontoise, Melun.

1886 : rompt avec Zola à la publication de *L'Œuvre*. Le 28 avril, il épouse civilement Hortense Fiquet en présence de ses parents. Mort de son père Louis-Auguste, âgé de 88 ans. 8e et dernière Exposition impressionniste.

1889 : *La Maison du Pendu* admise à l'Exposition universelle.

1894 : rencontre à Giverny, Clémenceau, Rodin, Gustave Geffroy et Mary Cassatt lors des 54 ans de Monet. Ambroise Vollard achète des Cézanne lors de la vente du fonds du Père Tanguy.

1895 : première exposition de Cézanne chez Vollard, rue Laffitte.

1899 : Trois œuvres pour la 1ère fois au Salon des Indépendants : succès réel.

1901 : achète un terrain sur le chemin des Lauves, à quelques kilomètres au nord d'Aix, pour y construire un atelier.

1904 : une salle entière lui est réservée au 1er salon d'Automne.

1905 : exposition de ses aquarelles chez Vollard.

1906 : Cézanne meurt le 23 octobre dans son appartement au 23 de la rue Boulegon, à Aix.

QUELQUES OUVRAGES

CÉZANNE, Paul : *Correspondance*, édition par John Rewald, Grasset, Paris, 1978.

HOOG, Michel : *Cézanne "Puissant et solitaire"*, Découvertes Gallimard, Paris, 1989.

PICON, Gaëtan & ORIENTI, Sandra : *Tout l'œuvre peint de Cézanne*, Flammarion, Paris, 1975.

PLAZY, Gilles : *Cézanne*, Profils de l'Art-Chêne, Paris, 1991.

RILKE, Rainer-Maria : *Lettres sur Cézanne*, traduit de l'allemand et présentées par Philippe Jaccottet, Seuil, Paris, 1991.

VENTURI, Lionello : *Cézanne*, Skira, Lausanne, 1991 (1ère édition 1978).

LES AUTEURS

Jean-Marie BARON, journaliste et critique d'art, et Pascal BONAFOUX, écrivain et historien d'art, enseignent tous deux l'Histoire de l'art à l'Université de Paris VIII.

COUVERTURE : *Pommes et biscuits*, 1879-1882, huile sur toile, 46 x 55 cm, musée de l'Orangerie (coll. Walter-Guillaume), Paris.

DOS : *Nature morte, bouteille bleue, sucrier et pommes*, vers 1900, aquarelle sur papier, 48 x 63 cm, Kunsthistorisches Museum, Vienne.

FAUX-TITRE : *Pommes vertes*, vers 1873, huile sur toile, 26 x 32 cm, musée d'Orsay, Paris.

FRONTISPICE : *Pots de fleurs*, 1883-1887, aquarelle et gouache, Département des Arts graphiques des musées du Louvre et d'Orsay, Paris.

PAGE 5 : *Nature morte au crâne et au chandelier*, 1865-1867, huile sur toile, 48 x 63 cm, collection Mayer, Zurich.

PAGE 6 : *Le cruchon vert*, 1885-1887, touches d'aquarelle sur esquisse à la mine de plomb, Département des Arts graphiques des musées du Louvre et d'Orsay, Paris.

PAGE 9 : *Fruits et cruchon*, 1890-1894, huile sur toile, 32,3 x 40,8 cm, Museum of Fine Arts, Boston.

PAGE 11 : *Nature morte avec pommes, bouteille et dossier de chaise*, 1902-1906, aquarelle, Courtauld Institute Galleries, Londres.

CRÉDITS PHOTOGRAPHIQUES :
Toutes les sources sont indiquées dans les légendes, sauf :
MUSÉE DE L'ORANGERIE (COLL. WALTER-GUILLAUME), PARIS/PHOTOGRAPHIES © R.M.N. : couverture, 23, 35 ;
MUSÉE D'ORSAY, PARIS/PHOTOGRAPHIES © R.M.N. : 1, 2, 6, 15, 19, 27, 29, 51, 55 ; MUSÉE GRANET, PALAIS DE MALTE, AIX-EN-PROVENCE : 4 (Photographie © Bernard Terlay, Aix), 13 (Photographie © R.M.N.) ; ARTEPHOT, PARIS/BABEY : 5 ; © R.M.B. MUSÉE ATELIER DE CÉZANNE, AIX-EN-PROVENCE : 7 ; ARCHIVES TALLANDIER, PARIS : 10 (coll. part.) ; GIRAUDON, PARIS : 17, 57 ; ÉDIMÉDIA, PARIS : 21 ; ARTOTHEK, PEISSENBERG : 25 ; DÉPARTEMENT DES ARTS GRAPHIQUES DES MUSÉES DU LOUVRE ET D'ORSAY, PARIS/PHOTOGRAPHIE © R.M.N. : 63.

© 1993 Éditions Herscher, Paris
ISBN : 2-7335-0220-4
ISSN : 1234-4434

En application de la loi du 11 mars 1957, il est interdit de reproduire intégralement ou partiellement le présent ouvrage sans autorisation de l'éditeur ou du Centre Français d'exploitation du droit de Copie (3, rue Hautefeuille - 75006 Paris).

Maquette : D.A. Graphisme/Daniel Arnault

Imprimé par l'Imprimerie Jean Mussot - Paris
N° impression : 258
Dépôt légal : H220-01, octobre 1993.